Bildinterpretation - Pablo Picasso "Les Demoiselles d'Avignon"
Eine einführende Deutung des Gemäldes

Von Jurek Büscher

Studienarbeit

Karl-Franzens-Universität Graz

Copyright © 2012 Swopdoc

All rights reserved.

ISBN-13:978-1537453880

ISBN-10:1537453882

Inhalt

1.	Forschungsbericht zu Pablo Picasso's „Les Demoiselles d'Avignon"	3
2.	Bildbeschreibung	10
3.	Bildmotiv und Komposition	13
4.	Farbwahl und Technik	16
5.	Deutung und Thema des Bildes	21
6.	Namensgebung	25
7.	Chronik des Bildes	26
8.	Eine kleine Biographie des Malers	27
9.	„Les Demoiselles d'Avignon" und die Anfänge des Kubismus	29
10.	Schlussbemerkung	30
11.	Literaturverzeichnis	31

1. Forschungsbericht zu Pablo Picasso's *„Les Demoiselles d'Avignon"*

Pablo Picasso's „Les Demoiselles d'Avignon" ist seit seiner Entstehung 1906/1907 ein viel diskutiertes Gemälde. Die Forscher – Meinungen und auch deren Vermutungen gehen weit auseinander, was die Hintergründe und Einflüsse dieses Gemäldes betrifft.

Im 1965 erschienenem Buch „Pablo Picasso: Les Demoiselles d'Avignon" erklärt Günter Bandmann seine Auffassungen zu diesem Bild. Er sieht einen starken Dualismus in diesem Gemälde. „Plastizität und intensive Farben rechts, glatte Flächen und lichte Farbigkeit links; eckiges Stoßen und Verhaken rechts, klares Stehen und rhythmisches Schwingen links; Hässlichkeit und Unheimlichkeit rechts (Fratzengesichter), Schönheit und Würde links, ja man möchte sogar wie bei einem religiösen Thema von Gut und Böse im Bilde sprechen."[1] Dennoch bilden für Bandmann alle Figuren eine Einheit und stehen im Bezug zueinander.

Zudem ist Bandmann der festen Überzeugung, dass die Figuren rechts von den „Negerplastiken"[2] beeinflusst wurden. Zwar stritt Picasso selbst das immer ab, jedoch soll dieser bereits 1906 in Berührung mit solchen Plasti-

[1] Günter Bandmann, Pablo Picasso: Les demoiselles d'Avignon, 7 ; 1965 ; Stuttgart
[2] Skulpturen und Plastiken aus dem Afrikanischen Raum

ken gekommen sein. Deswegen schreibt er auch, dass Picasso neue und alte Formen in eine Einheit gebracht hat.

Die drei linken sind seiner Meinung nach die älteren, weil von iberischen Plastiken[3] beeinflussten, Figuren und die zwei rechts im Bilde sind im Sinne der „Negerplastik" überarbeitet worden, die Picasso erst im Verlauf seiner Arbeit an dem Gemälde entdeckte. [4]

In den vielen Vorstudien, die Pablo Picasso zu Les Demoiselles d'Avignon gemacht hat, sieht man noch 2 Figuren mehr im Bild. Laut eigenen Aussagen von Picasso, sind die beiden Figuren in den Vorstudien ein Student mit Totenkopf in der Hand und ein Matrose. Günter Bandmann erklärt die Abwesenheit dieser Personen im endgültigen Gemälde dadurch, dass Pablo Picasso den moralischen Anspruch des Bildes eliminieren wollte. [5]

Außerdem sieht Bandmann in der Farbigkeit des Bildes ein Resümee der beiden vorausgehenden Stilweisen Picassos, die blaue und die rosa Periode[6]. Die Farbe Blau sieht er mit weißen Auflichtungen und die Farbe Rosa erkennt er in Verbindung mit Braun und Ocker.

[3] Plastiken und Skulpturen aus dem Gebiet der Iberischen Halbinsel
[4] Günter Bandmann, Pablo Picasso: Les demoiselles d'Avignon, 11,12; 1965; Stuttgart
[5] Günter Bandmann, Pablo Picasso: Les demoiselles d'Avignon, 17-19; 1965; Stuttgart
[6] Blaue Periode von 1902-1904, Rosa Periode von 1904-1904

Als Vorbilder für dieses Bild nennt er: Paul Cezanne[7], El Grecco, Henri Matisse[8].

Im Gegensatz zu Günter Bandmanns Ansatz beschreibt Klaus Herding in seinem 1992 erschienenem Buch „Pablo Picasso, Les Demoiselles d'Avignon; die Herausforderung der Avantgarde", die zwei Figuren rechts als Frauen mit Masken und die, die den Raum links betritt als vermummt. Ihre Blicke sind für ihn einprägend. Er beschreibt die Szene als handlungsarm.

Neben dem Verzicht auf Beziehungen zwischen den Figuren, fällt Herding der Unterschied zwischen den beiden Bildhälften auf. „Links finden wir Figuren vor, denen noch ein gewisses Maß an Eleganz anhaftet, rechts dagegen undurchdringliche Maskengesichter."[9]

Laut Herding verleiht die Farbe dem Bild seine Ausstrahlung, sie bildet den Zusammenhang des Bildes und doch ist sie bewusst störend eingesetzt. Die Frauen werden durch die Farbgebung charakterisiert und voneinander distanziert. Dadurch wird der Raum definiert. Bei der Farbgebung wird vor allem El Grecco als Vorbild genannt, von dem Picasso die Widerspenstigkeit über-

[7] Paul Cézanne, Drei Badende, 1875/77
[8] Henri Matisse, Joie de vivre, 1906
[9] Klaus Herding, Pablo Picasso, Les demoiselles d'Avignon, die Herausforderung der Avantgarde; 1992; Frankfurt am Main

nahm in dem er die Farbe bewusst „unordentlich" auftrug.

Klaus Herding vermutet in seinem Buch auch, dass Picasso Henri Matisse mit Absicht verspottet, in dem er einige Motive aus seinem Bild „Joie de vivre" übernimmt. Da dieses Bild zum wesentlichen Ziel hatte Harmonie auszudrücken, was Picasso in seinem Werk willentlich „zerstört". Zu dem anstößigen Eindruck des Bildes trägt vor allem der Bruch zwischen den Bildhälften bei.

Mit den verschiedenen Darstellungen von Frauen, stellt Picasso das europäisch-akademische Schönheitsideal in Frage. Die Maskierung soll der Lösung des Frauenaktes emotionale Wirkung verleihen, dass jedoch die Figuren links im Bild von iberischen Plastiken beeinflusst sein sollen, wie Günter Bandmann meint, glaubt Klaus Herding nicht. Pablo Picasso meint mit dem Ausdruck „iberisch", dass er sich mit Hilfe altspanischer Traditionen von Frankreich absetzen wolle.

Entscheidend ist für Klaus Herding aber auch der Einfluss, der von Nietzsche ausging, da der spanische „modernismo"[10] von nietzscheanischen Sentenzen lebte. In „Les Demoiselles d'Avignon" geht es um die Umwer-

[10] Künstlerbewegung im Spanien des ausgehenden 19. Jahrhunderts mit dem Symbolismus und Jugendstil verknüpft.

tung aller Werte. Auch die produktive „Zerstörungsarbeit" war von Nietzsche geprägt.

Auch zum Titel des Bildes zeigt Herding einen anderen Ansatz, als alle anderen zuvor. Bevor das Gemälde mit „Les Demoiselles d'Avignon" betitelt wurde, wurde es auch „Le bordel philosophique" genannt. Wobei „bordel" nicht als Freudenhaus verstanden werden soll, sondern, wie in der französischen Alltagssprache oft verwendet, als blankes Chaos. Somit wäre das Werk als „Philosophie des Chaos" benannt worden.

Einen anderen Ansatz bietet Carsten-Peter Warncke's Buch „Pablo Picasso 1881-1973".

Zu den Behauptungen, dass Pablo Picasso von den „Negerplastiken" beeinflusst worden wäre, schreibt Ingo F. Walther, dass Picasso im Sommer 1907 im Pariser Trocadéro-Museum einen Saal voller afrikanischer Skulpturen sah. Diese Skulpturen beeindruckten ihn schockartig, weil sie eine ähnliche Gestaltungsweise zeigten wie die seinige in seinem Gemälde. Trotzdem konnten sie kein Vorbild sein, da Picasso schon im März 1907 eine entsprechende Kopfstudie angefertigt habe.

„Der Schock im Trocadéro-Museum kam also nicht daher, weil er etwas Neues sah, sondern weil er erkennen musste, dass es seine Erfindung schon gab."[11]

Auch schreibt Walther aus einem anderen Blickwinkel über die Farbgebung und Farbsetzung in diesem Gemälde. Die weitreichende Farbskala der Figuren steht im Gegensatz zum Blau zwischen der rechten und linken Figurengruppe. Dieses unruhige Farbfeld scheint die Komposition zu stören, was jedoch nur vorläufig der Fall ist. Das Blau wird in manchen Partien nämlich abgedunkelt oder aufgehellt. Zudem benutzt Picasso, laut Ingo F. Walther, den Goldenen Schnitt um Harmonie auszudrücken, was im ersten Augenblick des Betrachtens nicht empfunden wird, sich jedoch nach einiger Zeit einstellt.[12]

Weiter weicht Carsten-Peter Warncke's Meinung zu den beiden davor genannten Experten [13] ab, was die Verteilung der Bildmotive betrifft. Er sieht viel eher „..., dass durch die Beziehung der Gestalten zum Hintergrund drei vertikale, von links nach rechts in ihrer Breite stetig zunehmende Bildzonen geschaffen sind."[14]

[11] Carsten-Peter Warncke: Picasso 1881-1973, 148 ;Köln
[12] Carsten-Peter Warncke: Picasso 1881-19973, 156; Köln
[13] Günter Bandmann und Klaus Herding
[14] Carsten-Peter Warncke: Picasso 1881-1973, 157 ;Köln

Wie diese viereinhalb Seiten zeigen, ist Pablo Picassos Werk „Les Demoiselles d'Avignon" nicht grundlos eines der vieldiskutiertesten Gemälde unserer Zeit. Alleine Motiv und Farbwahl bieten viel Diskussionsstoff und regen zum Nachdenken an. Auch die Thematik des Bildes scheint nicht ganz klar zu sein. Ein vollständiges Begreifen des Bildes ist in kurzer Zeit sehr schwierig, dennoch werde ich versuchen möglichst alle wichtigen Aspekte für das Verständnis des Gemäldes in diese Arbeit einfließen zu lassen.

2. Bildbeschreibung

Wenn man „Les Demoiselles d'Avignon" betrachtet, sieht man zuerst fünf nackte Frauen die ihren Körper präsentieren. Wie geschliffen fügen sich in diesem Bild präzise und begrenzte Farbflächen aneinander. Die Anordnung der vier stehenden Frauen führt vom Vordergrund links nach rechts diagonal in die Tiefe. Dieser aus der Vorderbühne drängende Zug wird neutralisiert durch eine rechts unten breit hockende Frau. Sie ist vom Rücken gesehen und hält ihren Kopf in einer anatomisch unmöglichen Position.[15] Von der Figur ganz links ist nur eine Profildarstellung gezeichnet, während die beiden mittleren, mit den Armen hinter dem Kopf verschränkt, höchstwahrscheinlich im Kontrapost stehen und frontal abgebildet sind. Diese Frauen wirken, als ob sie gerade Aktmodell für den Maler stehen. Die Frau, mit dem Maskenhaften Gesicht, ganz rechts, ist im Viertel-Profil gemalt.[16]

Die Figuren füllen das in Graublau und Braun/Rosa gehaltene hochformatige Bildfeld und lassen nur noch Platz für das vorn aufragende Tischchen mit dem Früchtestilleben. Die beiden Frauen rechts haben Maskenhafte Gesichter und auch das Gesicht der Figur

[15] Günter Bandmann: Les Demoiselles d'Avignon, 6; 1965; Stuttgart
[16] Klaus Herding: Pablo Picasso Les Demoiselles d'Avignon, die Herausforderung der Avantgarde, 7; 1992; Frankfurt am Main

ganz links, bei der es scheint als ob sie gerade den Raum beträte, wirkt vermummt oder Maskenhaft. Sie ist die einzige die einen rosafarbenen Schleier trägt, der ihr strenges Aussehen betont. Mit dieser statuenähnlichen Figur, die mit dem Vorhang, den sie hebt, wie ein Pfeiler wirkt, wird das Bild eröffnet. [17] Die Frauen richten alle ihre starr erscheinenden Augen auf den Betrachter, es ist unklar wie dieser Blick zu deuten ist, ängstlich, erwartungsvoll oder sogar herausfordernd. Die Augen sind mandelförmig und weit aufgerissen.[18]

Die Maskenhaften Gesichter, die kaum noch etwas menschliches an sich haben, zeigen die Willkür und Relativität unseres Schönheitsempfindens. Zwischen den Polen der Ästhetik vermittelt die auch maskenhafte, aber weniger deformierte Gesichtsbildung der Frau links, die an dieser Stelle und mit ihrem dunklen Inkarnat auch ein kompositorisches Gegengewicht ist, um das Bildgefüge in der Waage zu halten.[19] Während die Frau ganz links in „ägyptischer Manier" dargestellt ist, also das Profilbildnis mit dem von vorn gesehenen Auge, sind die beiden neben ihr die einzigen, die kein Maskenhaftes Gesicht haben. Sie gehören offensichtlich zusammen, ihre Haltung ähnelt sich und auch ihre Blicke gleichen

[17] Günter Bandmann: Les Demoiselles d'Avignon, 6, 1965; Stuttgart
[18] Klaus Herding: Pablo Picasso Les Demoiselles d'Avignon, Die Herausforderung der Avantgarde, 8; 1992; Frankfurt am Main
[19] Carsten-Peter Warncke: Pablo Picasso 1881.1973, 160; 2007; Köln

sich.[20] Im Vergleich zu den anderen Frauen im Bild, wirken diese beiden geradezu schön. Für sich genommen aber wären ihre Strichzeichnungsvisagen und die rein flächigen, verbogenen Körper eher hässlich.[21] Die beiden Figuren auf der rechten Seite scheinen ebenfalls zusammengehören. Ihre Gesichter sind auf eine andere Art und Weise Maskenhaft, wie das der linken Frau. Beide haben recht kleine und schmale Münder, aber dafür eine große und breite Nase.[22]

Auf diese Weise sind die Bildhälften deutlich zu unterscheiden. Plastizität und intensive Farben rechts, glatte Flächen und lichte Farben links; eckiges Stoßen und Verhaken rechts, klares Stehen und rhythmisches Schwingen links. Die beiden rechten Frauen wirken, mit ihren demonstrativ unschönen Haltungen, wie eine Parodie auf die links stehenden Frauen. [23]

[20] Klaus Herding: Pablo Picasso Les Demoisells d'Avignon, Die Herausforderung der Avantgarde, 8-9; 1992; Frankfurt am Main
[21] Carsten-Peter Warncke: Pablo Picasso 1881-1973, 160; 2007; Köln
[22] Klaus Herding: Pablo Picasso Les Demoiselles d'Avignon, Die Herausforderung der Avantgarde, 8-9; 1992; Frankfurt am Main
[23] Günter Bandmann: Les Demoiselles d'Avignon, 7; 1965; Stuttgart

3. Bildmotiv und Komposition

Trotz des Dualismus innerhalb des Bildes, gibt es keinen Zweifel, dass alle Gestalten in die Einheit der Komposition eingebunden sind und aufeinander Bezug haben. [24]

Die Verteilung der Bildmotive steht im Wiederspruch zu Ordnung und Klarheit. Es gibt drei vertikale Bildzonen von links nach rechts. Zuerst die stehende Figur ganz links, danach die beiden mittleren, die frontal vor dem weißgrauen Hintergrund stehen. Dieser Hintergrund wirkt leicht über ihre Körper drapiert. Letztendlich sind noch die beiden rechten Figuren von den anderen durch den Farbkontrast abgegrenzt. Zwischen diesen drei Gruppen vermittelt das Früchtestilleben unten in der Mitte.

Der Tisch, auf dem die Früchte liegen, ragt als Dreieck in die Höhe und dessen Spitze sitzt genau in der Bildmitte. Die mittlere der fünf Frauen greift dieses Dreieck in ihrer Arm-Haltung wieder auf. Die hinter dem Kopf verschränkten Arme bilden ein umgedrehtes Dreieck, dessen Spitze (das Kinn der Frau) wieder auf die Bildmitte zeigt. Dadurch wird das Gemälde auch in exakt

[24] Günter Bandmann: Les Demoiselles d'Avignon, 7; 1964; Stuttgart

zwei Hälften geteilt.[25] Wie ein Gelenk hält dieses Stilleben alle Formen des übrigen Bildfeldes zusammen.[26]

Diese Teilung in drei Bildzonen, schafft eine Synthese, die alle drei Zonen relativiert. Dieselbe Synthese erkennt man auch in der Raumgestaltung des Bildes. Zwar sieht man auf den ersten Blick nicht sehr viel Raum, da es keine tiefenraumillusinäre Verwendung der Zentralperspektive gibt, jedoch gibt es eine raumerzeugende Gruppierung in Überschneidungen.

Die untere Hälfte des Gemäldes zeigt die Gegenstände in Aufsicht, während in der oberen Bildhälfte keine Ansichtsangabe möglich ist. So bestimmte Picasso dennoch den Betrachterstandpunkt. [27]

Diese Kombination der gegensätzlichen Darstellungsweise findet man auch bei der Wiedergabe der Figuren. Der Körper zeigt unterschiedliche Vorder- und Seitenansichten, die in natürlicher Blickfolge unvereinbar sind. Dennoch ist die abendländische Darstellung nicht komplett aufgegeben, da Linie und Farbe immer noch Umriss und Inkarnat der unbekleideten Frauenkörper definieren. Jedoch wird gerade dadurch die Wirkung des Schocks hervorgerufen, die Abwei-

[25] Carsten-Peter Warncke: Pablo Picasso 1881-1973, 157; 2007; Köln
[26] Günter Bandmann: Les Demoiselles d'Avignon, 8; 1965; Stuttgart
[27] Carsten-Peter Warncke: Pablo Picasso 1881-1973, 158; 2007; Köln

chungen von der ästhetischen Erwartung werden als Verzerrung und Deformation empfunden.[28]

Obwohl die Gestalten untereinander unbeteiligt sind ist das Bild fest und dicht. Grund und Figuren sind zu einer Art Relief von wenig Tiefe und Volumen, aber starker Plastizität vereinigt. Die durchsichtige Härte erinnert an einen Kristall, dessen Kanten als helle oder dunkle Linien projiziert werden.[29]

[28] Carsten-Peter Warncke: Pablo Picasso 1881-1973, 160; 2007; Köln
[29] Günter Bandmann: Les Demoiselles d'Avignon, 8; 1965; Stuttgart

4. Farbwahl und Technik

Schon die Leinwandgröße ruft eine gewisse Unklarheit bei diesem Gemälde hervor. Ihre Abmessungen betragen 243,9 x 233,7 cm. Somit ist es ein Rechteck das uns als Quadrat erscheint.[30] Das Bild ist vollständig mit Öl-Farben auf Leinwand gemalt.

Das große und sorgfältig präparierte Bild, vermittelt mit seinen Formen und seiner Farbe den Eindruck feierlicher Schönheit und unheimlicher Hässlichkeit. Wie geschliffen fügen sich die präzise begrenzte Farbflächen zueinander, sind eckige und bogige Formen in ein großes rhythmisches Flächenornament gefasst.[31]

Auch die Vorstudien belegen wie viel Arbeit Pablo Picasso in dieses Bild steckte. Fast ein Jahr lang bereitete er das Gemälde in 809 Skizzen, Studienblättern und sogar in eigenen Gemälden vor. Unter den Vorarbeiten sind besonders 18 Studien in Kohloe, Blei, Pastell, Öl auf Holz oder Leinwand wichtig, die sich auf die Gesamtkomposition beziehen. An ihnen lässt sich die Geschichte der Bildidee verfolgen.[32] Die Studien, die er chronologisch anordnete, zeigen zwei gedanklich ge-

[30] Carsten-Peter Warncke: Pablo Picasso 1881-1973, 153; 2007; Köln
[31] Günter Bandmann: Les Demoiselles d'Avignon, 5; 1965; Stuttgart
[32] Günter Bandmann: Les Demouselles d'Avignon, 17; 1965; Stuttgart

trennte Entwicklungsgänge. Einen formalen und einen thematischen.[33]

Doch erst mit der Farbe hat Picasso bei diesem Bild, jene Ausstrahlung erzeugt die den Betrachter so fesselt. Die Farben erzeugen keine „wohltuende Wirkung"[34], viel eher löst die Farbgebung Irritation aus. Die Gesamtanlage ist eine Synthese aus Monochromie und Kontrast.[35] Die Frauen heben sich durch die Farbe voneinander ab und werden von dieser gleichzeitig charakterisiert. Die Farbe definiert den Raum insgesamt und sie sprengt mit der Malstruktur den „musikalischen Gleichklang". Mit dem uneinheitlichen Farbauftrag spottet Picasso über die Impressionisten, Postimpressionisten und auch über die Fauves[36].[37] Günter Bandmann zufolge resümiert Pablo Picasso in diesem Gemälde seine zwei vorausgehenden Stilweisen. Blau mit Auflichtungen zu Weiß hin und Rosa in Verbindung mit Braun und Ocker. Jedoch ist alles an diese Vergangenheit Erinnernde verändert.[38]

[33] Carsten-Peter Warncke: Pablo Picasso 1881-1973, 148; 2007; Köln
[34] Klaus Herding: Pablo Picasso Les Demoiselles d'Avignon, Die Herausforderung der Avantgarde, 15; 1992; Frankfurt am Main
[35] Carsten-Peter Warncke: Pablo Picasso 1881-1973, 156; 2007; Köln
[36] Fauves: Eine Gruppe avantgardistischer Maler, die zwischen 1905 und 1909 in Paris ausstellten. Angeregt durch den Impressionismus, zeichnen sich die Fauves durch kühne Farbkombinationen aus, mit denen sie autonome Formharmonien gestalten.
[37] Klaus Herding: Pablo Picasso Les Demoiselles d'Avignon, Die Herausforderung der Aavantgarde, 19; 1992; Frankfurt am Main
[38] Günter Bandmann: Les Demoiselles d'Avignon, 9; 1965; Stuttgart

Die Farbskala der Figuren und großer Teile des Hintergrunds steht im starken Kontrast zum Blau zwischen den beiden Figurengruppen. Dieses blaue Kontrastfeld steht, in Anlehnung an antike Vorbilder, an der Stelle des Goldenen Schnitts. Damit mildert er den Radikalen Eindruck. In anderen Teilen ist das Blau in anderen Nuancen abgeleitet und somit neutralisiert.[39]

Klaus Herding sieht in den verwendeten Farben, Hommagen an Vorbilder Picassos. Die Frau links außen, ist in einen zart rosafarbenen Umhang gehüllt. Die Verbindung dieser Farbe mit Ocker und Schwarz soll eine Erinnerung an Gaugin sein. Die Mischung aus Stahlblau, Grau und Weiß als auch die unordentlich aufgetragene Farbe, die die beiden mittleren Figuren umgibt soll von El Greco übernommen sein. Cézannes Einfluss sieht man in den splittrig ineinandergreifenden Flächen im Feld zwischen den Frauen in der Mitte und rechts.[40] Cézanne war es auch, der innere Symmetrie und strenge Komposition auf schmaler, flächenhafter Bühne anstrebte und si seinen Bildern eine vielbewunderte Festigkeit und Dichte verlieh. In „Les Demoiselles d'Avignon" finden sich die Deformationen des Figuralen im Dienste der

[39] Carsten-Peter Warncke: Pablo Picasso 1881-1973, 156; 2007; Köln
[40] Klaus Herding: Pablo Picasso Les Demoiselles d'Avignon, Die Herausforderung derAvantgarde, 15-18; 1992; Frankfurt am Main

Bildstruktur, beispielsweise in der hinzutretenden Figur links und bei der Hockenden auf der rechten Bildseite.[41]

Auch Jean-Auguste-Dominique Ingres übte auf Pablo Picasso einen großen Einfluss aus. Picasso stand unter dem Eindruck der bipolaren Farbigkeit von Ingres' Odaliskenbildern, die aus einer raffinierten Spannung von Graublau und Rosarot lebten. Die Demoiselles d'Avignon sind von diesem Zweiklang geprägt und führen ihn zugleich ad absurdum.[42]

Die Unruhe die der mittleren Zone in sich birgt, wirkt sich drastisch auf die beiden Figuren rund um sie herum aus. Die Frau rechts oben grenzt direkt an das Blau, darüber folgen Grau, Beige und Schwarz. Die ockerfarbene Haut wird plötzlich zu einem Zickzack Muster aus helleren Farben. Blau und Weiß durchzieht das Gesicht der hockenden Figur mit ihrer unförmigen Nase. Die beiden mittleren Frauen erscheinen dank ihrer zurückhaltenden Farbe eher flächig und unnahbar. Die beiden rechten werden durch ihre Farbe offensichtlich ausgegrenzt, bei ihnen trifft Rot, Grün, Schwarz, Blau, Weiß und Ocker unmittelbar aufeinander.

[41] Günter Bandmann: Les Demoiselles d'Avignon, 21; 1965; Stuttgat
[42] Klaus Herding: Pablo Picasso Les Demoiselles d'Avignon, Die Herausforderung der Avantgarde, 22; 1992; Frankfurt am Main

Pablo Picasso nutzte die Methode der freien Kombination gestalterischer Grundelemente im Bereich der Farbe. Er überprüfte Beispielsweise die Umwandlung der Gegenstandsfarbigkeit des Hauttons und dessen Modellierung, indem er hellere und dunklere Flächen aneinandersetzte.[43]

Die Konturen ziehen ebenfalls die Aufmerksamkeit auf sich. Sie sind vorwiegend nachträglich aufgesetzte Malschichten in Weiß, Schwarz, Braun oder Blau. Besonders bei der Frau links im Bild fallen die blauen Konturen in das Blickfeld des Betrachters. Diese Linien bilden mit den Farbflächen konkurrierende Einsprengsel.[44]

[43] Carsten-Peter Warncke: Pablo Picasso 1881-1973, 153; 2007; Köln
[44] Klaus Herding: Pablo Picasso Les Demoiselles d'Avignon, Die Herausforderung der Avantgarde, 15-18; 1992; Frankfurt am Main

5. Deutung und Thema des Bildes

Der erste Gesamtentwurf vom März 1907, heute in Basel, zeigt sieben Personen, fünf nackte Frauen und zwei bekleidete Männer. Einer dieser Männer sitzt in der Mitte zwischen den nackten Gestalten, der andere kommt von links und hebt den Vorhang. Aus den Einzelstudien weiß man das der Linke ein Student, mit einem Totenkopf in der Hand, und der in der Mitte sitzende ein Matrose ist. Die Stelle an der später das Früchtestilleben platziert ist, nimmt vorerst eine große Blumenvase ein.[45] Hätte Pablo Picasso diese Männer ins Gemälde übernommen, dann wäre eine Handlung zustande gekommen vielleicht sogar eine allegorische Handlung. Der Student der den Totenkopf in der Hand hält unterstreicht die allegorische Handlung im Sinne eines „Der Tod ist der Sühne sold". Die Präsenz des Todesgedanken erklärt sich aus der Allgegenwart des Todes.[46] Die Szene zeigt laut Picassos Angaben das Innere eines Bordells in der Carrer d'Avinyó in Barcelona.

Jedoch hat Picasso nach dem Baseler Entwurf die Szenerie so gründlich geändert, dass alles wegfiel, was eindeutig mit Prostituierten zu tun hat. Dies zeigt das di-

[45] Günter Bandmann: Les Demoiselles d'Avignon, 17; 1965 ; Stuttgart
[46] Klaus Herding: Pablo Picasso les Demoiselles d'Avignon, Die Herausforderung der Avantgarde, 62-63; 1992; Frankfurt am Main

eses Thema keine Bedeutung mehr haben sollte. [47] Die einzigen Figuren, die in den Vorzeichnungen immer wieder kehren, ist die obszön Hockende und das Mädchen rechts zwischen den Vorhängen, sie bleiben als kaum variierter Bestand bis zur Schlussfassung des Gemäldes.[48]

Die Eliminierung des moralischen Anspruchs hat zufolge, dass man das Hauptbild mit den rhythmisch geordneten Akten ohne Kenntnis der Vorzeichnungen, in einen anderen Themenkreis einordnen würde.[49]

Picassos neue Idee war weitaus komplexer: Die Rolle ikonografischer Muster und normensetzender Verwendung von Vorbildern. Das Rahmenthema „Frauen, die ihre körperlichen Vorzüge posierend zur Beurteilung anbieten" ist ein sehr traditionelles Muster. Picasso parodiert mit den beiden frontalen Frauenfiguren in der Mitte die Steigerung der ästhetischen Wirkung des nackten Frauenkörpers. Seit der Renaissance war die Antike und deren Idealgestalt das Leitbild der Europäer bis in die Epoche Picassos. Eine weibliche Götterfigur war vor allem der Inbegriff der idealen Schönheit. Die Venus von

[47] Carsten-Peter Warncke: Pablo Picasso 1881-1973; 160; 2007; Köln
[48] Günter Bandmann: Les Demoiselles d'Avignon, 17; 1965; Stuttgart
[49] Günter Bandmann: Les Demoiselles d'Avignon, 20; 1965; Stuttgart

Milo. Warncke erkennt sie als Vorbild der mittleren Gestalt im Gemälde.[50]

Weiteres ist die Rolle der afrikanischen Skulpturen, oder sogenannten „Negerplastiken" im Bild zu beachten. Hierzu gehen die Meinungen der Forscher deutlich auseinander. Unbestritten ist jedoch, dass die beiden Rechten Figuren im Gemälde solchen afrikanischen Plastiken ähneln. Es ist jedoch nicht genau erwiesen, ob Pablo Picasso die Idee für die Maskengesichter erst im Pariser Trocadéro-Museum 1907 kam oder ob er diese Idee schon vorher entwickelt hatte und deswegen sehr schockiert über die dortige Ausstellung war.[51]

Es ist jedoch kaum vorstellbar, dass Picasso nur eine Frau in die Gestalt einer hässlichen Maske bannen wollte. Vielmehr stellt er den europäisch-akademischen Schönheitsakt in Frage, und zwar da, wo er am stärksten affektiv besetzt ist, beim Frauenakt. Die rüde Maskierung sollte der Loslösung vom herkömmlichen Frauenbild vor allem auch emotionalen Nachdruck verleihen. Pablo Picasso rechnet daher mit der Tradition der Aktmalerei bis zum Jahr 1907 ab.[52] Die Skizzen, die chrono-

[50] Carsten-Peter Warncke: Pablo Picasso 1881-1973, 161-162; 2007; Köln
[51] Carsten-Peter Warncke: Pablo Picasso 1881-1973, 148; 2007; Köln
[52] Klaus Herding: Pablo Picasso les Demoiselles d'Avignon, Die Herausforderung der Avantgarde, 44; 1992; Frankfurt am Main

logisch gezeichnet wurden, würden diese Auffassung teilen.

Der Einfluss der Iberischen Plastiken, bei den beiden mittleren Figuren, scheint jedoch unbestritten zu sein. Jedoch hat Picasso unter dem Iberischen nicht nur die altspanischen Skulpturen verstanden, sondern alles der Altspanischen Kultur. So auch die katalanische Wandmalerei, die zu jener Zeit wiederentdeckt wurde. [53]

Auch die Einflüsse von Henri Matisse und Paul Cezanné sollten im Zusammenhand der Deutung erwähnt werden. Unter dem Eindruck der Bilder mit den Badenden, die Cezanné malte, schuf Henri Matisse das Werk „Joie de vivre". Es ist wahrscheinlich, dass durch dieses Bild Pablo Picasso sich von seiner allegorisch-moralisierenden Konzeption der ersten Vorzeichnungen löste. Um sich dann dem Thema der rhythmisch geordneten idealen Akte zu widmen.[54]

[53] Klaus Herding: Pablo Picasso les Demoiselles d'Avignon, Die Herausforderung der Avantgarde, 45; 1992; Frankfurt am Main
[54] Günter Bandmann: Les Demoiselles d'Avignon, 21, 1965; Stuttgart

6. Namensgebung

Im Namen findet sich die Anspielung auf ein Bordell in Barcelona in der Carre d'Avinyo, in dessen Nähe Picasso als junger Mann wohnte. Im Gespräch mit Picasso erfand einer der Freunde, André Salmon, für die „Demoiselles" den Titel „Le bordel philosophique". Dieser Name bringt zum Ausdruck, dass hier nicht geliebt und gehandelt wird, sondern über Grundfragen nachgedacht wird. Wenn das „Freudenhaus" der Ort der körperlichen Liebe ist, so ist das „philosophische Freudenhaus" ein Ort der platonischen Liebe. Das Wort „philosophisch" rückt den Titel in eine tiefere Verständnisschicht. Der Ausdruck „bordel" wird in der französischen Umgangsprache für blankes Chaos verwendet. Lesen wir „le bordel philosophique" als „Philosophie des Chaos" bedeutet es so viel wie Philosophie des Anderen.[55]

[55] Klaus Herding: Pablo Picasso les Demoiselles d'Avignon, Die Herausforderung der Avantgarde, 87; 1992; Frankfurt am Main

7. Chronik des Bildes

Als Pablo Picasso sein Bild „Les Demoiselles d'Avignon" erstmals seinen Bekannten vorstellte, schwiegen die meisten betreten. Sammler, die seine Werke aus der rosa und blauen Periode gekauft hatten, zogen sich zurück. Unvollendet blieb es zusammengerollt irgendwo im Atelier Picassos liegen und wurde nicht ausgestellt. Dennoch hatte es einen gewaltige Wirkung auf seine malenden Freunde und auch auf Pablo Picasso selbst.

In den frühen zwanziger Jahren befindet es sich im Besitz des reichen Schneiders und Sammlers Jacques Doucet. 1937 wird es erstmals der breiten Öffentlichkeit vorgestellt, als es bei der Weltausstellung in Paris im Petit Palais zu sehen ist. Nach dem Tod von Jacques Doucet 1929 kam das Bild in Besitz des Museum of Modern Art in New York, die es 1939 mit Hilfe des Vermächtnisses der Mäzenatin Lilie P. Bliss, eine Nichte Picassos, erwerben konnten . 1960 kam es, für die große Picasso Ausstellung in der Tate-Gallery in London, nach Europa zurück.[56]

[56] Günter Bandmann: Les Demoiselles d'Avignon, 5; 1965; Stuttgart

8. Eine kleine Biographie des Malers

Am 25. Oktober 1881 wird Pablo Picasso in Malaga geboren. In der Schule zwar schlecht, ist Picasso jedoch ein malendes und zeichnendes Wunderkind. Mit fünfzehn wird er an der Provinzkunstschule in Barcelona aufgenommen, an der sein Vater eine Lehrstelle innehat. Zwei Jahre später wird er an der königlichen Akademie der Schönen Künste in Madrid aufgenommen kehrt dieser jedoch bald, enttäuscht über den Akademiebetrieb, den Rücken.

1900 bricht er zu seiner ersten Reise nach Paris auf und verkauft dort einige Bilder an die Kunsthändlerin Bertha Weill. Ein Jahr später gründet er in Madrid die Zeitschrift „Arte Joven" („Jugendkunst") mit Fancisco de Asis Soler , die jedoch nach der zweiten Ausgabe eingestellt wird. Im selben Jahr ist eine Ausstellung von ihm in Barcelona mit gutem Erfolg zu sehen. Gegen Ende des Jahres beginnt, nach dem Tod seines besten Freundes Carlos Casagemas, die Blaue Phase. Zwischen 1902 und 1903 wechselt der Aufenthalt zwischen Barcelona und Paris. Er hat weitere Ausstellungen bei Bertha Weill und Ambroise Vollard.

Zwei Jahre später lässt Pablo Picasso sich endgültig in Paris nieder und übernimmt dort das Atelier von Paco Durio, hier bleibt er bis 1909. 1905 beginnt, dank seiner neuen Gefährtin Fernande Olivier, die Rosa Periode. Später lernt er Matisse durch die Geschwister Stein kennen. 1907 beginnen die Vorbereitungen zu „Les Demoiselles d'Avignon". Die große Gedächtnisausstellung de Werke Cézannes findet statt. Durch Apollinaire lernt der Georges Braque kennen. Die gemeinsame Arbeit mit Braque, am Kubismus, bestimmt die folgenden Jahre.[57]

[57] Günter Bandmann: Les Demoiselles d'Avignon, 24-26 ; 1965 ;Stuttgart

9. „Les Demoiselles d'Avignon" und die Anfänge des Kubismus

Man kann sich heute nicht mehr vorstellen, was für ein Befremden „les Demoiselles d'Avignon" bei seinen Zeitgenossen auslöste. Die Malerkollegen, Kunsthändler und Freunde Picassos, die das Bild als erstes sahen, waren ja selbst progressiv und avantgardistisch eingestellt. Das Gemälde löste deren Schock deswegen aus, weil es etwas wirklich Neues in der Geschichte der Kunst war, etwas bis dahin noch nie Gesehenes.[58]

Picasso erarbeitete sich seine neue Form, indem er die klassische Kunstsprache untersuchte, ihre Regeln auflöste und ihre Mechanismen neu anwendete. Das war eine grundlegende Umwälzung, denn wo vorher Inhalt und Form, Botschaft und Aussehen übereinstimmen mussten, verlagerte sich der Maßstab zur Dominanz der Form, Form wurde Inhalt. Picasso erzeichnete sich eine neue Formensprache, und verwirklichte sie im Gemälde „Les Demoiselles d'Avignon" und zeigte, wie mit den alten Mitteln etwas ganz Neues geschaffen werden kann. Nach anfänglichem Befremden verstanden ihn seine Künstlerkollegen auch sehr gut. Der Kubismus bildete sich erst langsam und stufenweise heraus.[59]

[58] Carsten-Peter Warncke: Pablo Picasso 1881-1973, 165; 2007; Köln
[59] Carsten-Peter Warncke: Pablo Picasso 1881-1973, 165-176; 2007; Köln

10. Schlussbemerkung

Es ist zu Bemerken, dass das Gemälde „Les Demoiselles d'Avignon" bis heute einen großen Einfluss auf unser Kunstverständnis hat. Das Gemälde war ein Wendepunkt der Kunst und viele Fragen über das Bild sind bis heute noch offen. Alleine die Deutung des Gemäldes bietet genügend Stoff für eine eigene Arbeit. Auch die Vorstudien zu „Les Demoiselles d'Avignon" sind eigene Kunstwerke und daher in einem eigenen Kontext zu Betrachten. In einer Seminararbeit, die ganze Tragweite des Gemäldes zu betrachten ist nahezu unmöglich und würde auch die Qualität der Arbeit mindern, daher soll dies nur einen Überblick und eine Einführung in das Verständnis des Gemäldes bilden.

11. Literaturverzeichnis

Günter Bandmann: Les Demoiselles d'Avignon; 1965; Stuttgart

Klaus Herding: Pablo Picasso, Les Demoiselles d'Avignon, Die Herausforderung der Avantgarde; 1992; Frankfurt am Main

Carsten-Peter Warncke: Pablo Picasso 1881-1973; 2007; Köln

www.ingramcontent.com/pod-product-compliance
Lightning Source LLC
Chambersburg PA
CBHW070426190526
45169CB00003B/1427